INSTITUT DE FRANCE.

ACADÉMIE DES BEAUX-ARTS

NOTICE

SUR LA VIE ET LES ŒUVRES

DE

M. AMBROISE THOMAS

PAR

M. LE C^{TE} HENRI DELABORDE

SECRÉTAIRE PERPÉTUEL DE L'ACADÉMIE

Lue dans la séance publique annuelle du 31 octobre 1896.

PARIS
TYPOGRAPHIE DE FIRMIN-DIDOT ET C^{IE}
IMPRIMEURS DE L'INSTITUT DE FRANCE, RUE JACOB, 56
—
M DCCC XCVI

INSTITUT DE FRANCE.

ACADÉMIE DES BEAUX-ARTS

NOTICE

SUR LA VIE ET LES ŒUVRES

DE

M. AMBROISE THOMAS

PAR

M. LE C^{TE} HENRI DELABORDE

SECRÉTAIRE PERPÉTUEL DE L'ACADÉMIE

Lue dans la séance publique annuelle du 31 octobre 1896.

PARIS

TYPOGRAPHIE DE FIRMIN-DIDOT ET C^{ie}

IMPRIMEURS DE L'INSTITUT DE FRANCE, RUE JACOB, 56

M DCCC XCVI

NOTICE
SUR LA VIE ET LES ŒUVRES
DE
M. AMBROISE THOMAS
PAR
M. LE C^{TE} HENRI DELABORDE
SECRÉTAIRE PERPÉTUEL DE L'ACADÉMIE

Lue dans la séance publique annuelle du 31 octobre 1896.

Messieurs,

Ambroise Thomas était parmi nous le dernier survivant de cette génération d'artistes qu'ont successivement honorée, à partir des premières années du règne de Louis-Philippe, Berlioz, Hippolyte Flandrin et Gounod, — pour ne citer que ces trois noms à côté du nom également célèbre de l'auteur de *Mignon*, d'*Hamlet* et de tant d'autres œuvres hautement méritoires. Comme ses trois contemporains d'ailleurs, Ambroise Thomas avait été, au début de sa carrière, envoyé par l'Académie des beaux-arts à la Villa Médicis avec le titre de pensionnaire; comme

eux, mais avant eux, — alors qu'il n'avait pas encore atteint l'âge de quarante ans, — il était appelé par vos prédécesseurs à siéger dans notre compagnie dont il devait un jour devenir le doyen et augmenter sans cesse le commun patrimoine du riche appoint de ses succès personnels. A tous les titres donc, les souvenirs qu'il laisse sont étroitement liés à l'histoire de l'Académie elle-même, depuis le jour où elle récompensait son jeune talent du grand prix de Rome jusqu'au jour, bien près de nous encore, où, sous la présidence du vieux et illustre maître, elle célébrait les fêtes du centenaire de l'Institut.

Tous, Messieurs, à mesure que vous êtes devenus ses confrères, vous avez entouré cet artiste supérieur de vos hommages, cet homme loyal et bienveillant s'il en fut, des témoignages de votre cordiale affection; maintenant que la mort vous a séparés de lui, c'est avec la même unanimité que vous saluez de vos respects attendris sa mémoire. Pour moi, qui pendant soixante années ai eu l'heureuse fortune d'être le témoin, — et le témoin constamment rapproché, — d'une existence à tous égards si bien remplie, ai-je besoin de justifier l'émotion que j'éprouve en abordant la tâche à la fois chère et pénible d'en évoquer ici les souvenirs?

Né à Metz le 5 août 1811, Charles-Louis-Ambroise Thomas avait été presque dès le berceau destiné à la carrière musicale. A l'âge où, sur les genoux de sa mère, il apprenait à lire, il recevait de son père, professeur de musique dans plusieurs établissements de la ville, ses premières leçons de solfège et ses premières leçons de piano, sans compter l'apprentissage du violon qu'il avait com-

mencé par surcroît ; le tout, avec assez d'intelligence précoce et de goût instinctif pour que l'enfant, à mesure qu'il grandissait, donnât le droit à ses parents de pousser leur ambition au delà du but qu'ils s'étaient d'abord proposé et que, là où ils avaient seulement rêvé pour leur fils l'avenir d'un exécutant habile, ils entrevissent bientôt celui d'un compositeur. Voilà donc le petit pianiste déjà connu et apprécié comme tel dans sa ville natale, déjà en passe d'y jouer le rôle, d'ailleurs si souvent compromettant, d' « enfant prodige » menant de front sous le toit paternel des études ou tout au moins un commencement d'études théoriques et, comme par le passé, des études toutes pratiques.

Une fois à Paris, où sa mère devenue veuve l'avait amené dans l'espoir, aussitôt réalisé du reste, de le voir admis au Conservatoire, il continua de se partager ainsi entre deux ordres de travaux qui devaient lui procurer coup sur coup les plus hautes récompenses scolaires auxquelles un jeune musicien puisse aspirer : le premier prix de piano qui lui fut décerné en 1829, le premier prix d'harmonie obtenu par lui l'année suivante, enfin, après une mention honorable à la suite du concours de 1831, le premier grand prix de Rome qu'il remportait en 1832, l'année même où le futur et fraternel compagnon de sa vie, Hippolyte Flandrin, remportait de son côté le grand prix de peinture.

Ce que devait être et ce qu'a été jusqu'au dernier moment la tendre affection de Flandrin pour Ambroise Thomas, les *Lettres* du peintre publiées peu après sa mort l'ont appris à chacun de nous ; mais, à moins d'avoir vécu dans l'intimité des deux artistes, sait-on aussi sûrement

combien cette affection a été réciproque, et avec quelle communauté d'espérances naïves au début, d'efforts persévérants à mesure que le peintre et le musicien avançaient chacun dans sa voie, en un mot avec quel touchant échange de leur expérience progressive ou de leurs succès personnels ils se sont invariablement entr'aidés, l'un l'autre et estimés autant qu'ils s'aimaient? Jamais amitié née d'un rapprochement fortuit ne se confirma ensuite à meilleur escient et ne se resserra plus étroitement sous la double influence d'une confiance mutuelle et, quelle que fût d'ailleurs la familiarité dans les formes, d'un mutuel sentiment de respect.

La liaison si intime et si durable formée entre Ambroise Thomas et Flandrin avait commencé à l'époque où, en compagnie des autres lauréats de l'année 1832, ils étaient partis pour Rome. Les rapides moyens de transport mis à la disposition de chacun aujourd'hui nous ont peut-être fait perdre quelque peu la mémoire des procédés tout différents dont alors il fallait bien se contenter. Pour le trajet en particulier qu'avaient à faire les pensionnaires annuellement envoyés par l'Académie à la Villa Médicis, la célérité relative des diligences n'était même pas une ressource à leur usage. Conformément à une tradition consacrée depuis le commencement du siècle, ils se mettaient en route tous ensemble dans un lourd voiturin cheminant à petites journées, — si petites même que l'arrivée à Fontainebleau marquait réglementairement le terme de la première, et qu'il n'en fallait pas moins d'une trentaine d'autres pour que l'itinéraire de Paris à Rome fût suivi jusqu'au bout.

Sans doute, il y avait là un progrès sur le temps où La

Fontaine, se dirigeant vers le Limousin, s'arrêtait pour la première couchée à Clamart, tout heureux, écrivait-il à sa femme, « d'avoir déjà fait trois lieues sans aucun mauvais accident ». Néanmoins, si les conditions matérielles du voyage entrepris par Ambroise Thomas et par ses compagnons n'étaient pas tout à fait les mêmes que celles dont s'était accommodé La Fontaine, elles ne laissaient pas de se ressentir des vieilles habitudes quant à la mesure du parcours quotidien et à la multiplicité des étapes. Qu'importait aux intéressés, après tout? Comment ces jeunes artistes, tout palpitants encore des joies de leur premier succès, tout prêts, dans la belle humeur de leurs vingt ans, à faire crédit de quelques semaines à l'avenir auquel ils se sentaient promis; comment enfin, avec la perspective de ce qui les attendait à Rome, ne se seraient-ils pas résignés de bon cœur aux retards causés par le nombre des stations intermédiaires ou à la monotonie des grandes routes? Et, de plus, quel meilleur apprentissage pour eux de la vie en commun qu'ils allaient mener à la Villa Médicis, quelle plus sûre épreuve du caractère et de la tournure d'esprit de chacun que ces longues journées passées côte à côte dans le laisser aller de la camaraderie, dans l'échange d'impressions reçues ou d'idées émises au hasard du moment? J'en appelle sur ce point, Messieurs, à l'expérience personnelle de plus d'un d'entre vous. Combien d'amitiés solides ne se sont-elles pas nouées dans les mêmes circonstances et n'ont-elles pas uni pour jamais des artistes à peu près étrangers jusqu'alors les uns aux autres, en raison même de la diversité de leurs études antérieures et des milieux où ils les avaient faites!

Toujours est-il que, à l'heure où ils prenaient place dans le traditionnel voiturin des grands prix, Ambroise Thomas et Flandrin ne s'étaient encore trouvés rapprochés que le jour de la séance publique où l'Académie les avait couronnés, et que, en arrivant à Rome, ils n'avaient déjà plus, pour rester désormais inséparables dans la vie, qu'à se rappeler leurs confidences réciproques et les engagements pris par eux, chemin faisant.

C'est ce dont témoignent toutes les lettres que les deux amis s'adressent, même bien postérieurement à cette époque, même après qu'ils ont depuis longtemps fait leurs preuves et conquis chacun la renommée. Sans cesse on y trouve des allusions aux souvenirs de leur premier voyage, à certain entretien par exemple « le long de l'avenue de peupliers qui va de Chambéry à Montmélian... N'oublie pas, écrit l'un, ce que nous nous sommes promis jadis dans ce lieu-là et le bonheur que nous rêvions si nos noms pouvaient plus tard avoir quelque éclat, si nous pouvions enfin, toi comme musicien, moi comme peintre, mériter un jour quelque estime. Tu disais cela, et moi j'y applaudissais; il faut nous le redire encore, car cette excitation est bonne... » Et l'autre de répliquer, en évoquant à son tour les mêmes souvenirs : « Ah! nos vœux et nos espérances d'alors! Que de fois ne les avons-nous pas renouvelés à Rome, sur le Pincio, à l'heure de l'*Ave-Maria* ou, le soir, sous le toit de la bonne Villa!... »

Dans cette correspondance à plein cœur entre les deux artistes devenus ou bien près de devenir des maîtres, que de retours encore vers un lointain et toujours cher passé! Ainsi, en 1851, à propos de la double vacance produite

presque simultanément à l'Académie, dans la section de peinture par la mort de Drolling, dans la section de composition musicale par la mort de Spontini : « Notre amitié, écrit Flandrin, ne serait-elle pas bénie si, quinze jours après avoir atteint le but, je pouvais te tendre la main et te le voir toucher aussi? Oh! tous deux à la fois! Ce serait trop beau!... Ici, me revient à l'esprit ce que nous nous disions dans l'avenue de Montmélian et, plus tard, à Rome, dans ta chambre de pensionnaire où, grâce à toi et à ton piano, je m'initiais aux sublimes beautés de Mozart et de Beethoven... » — Hélas! ces mêmes chefs-d'œuvre qui par l'entremise de son ami avaient été révélés à Flandrin, un moment devait venir où ils ne seraient plus exécutés que pour honorer son cercueil. Par les soins d'Ambroise Thomas, quelques-uns des morceaux de musique qui avaient autrefois charmé l'âme du noble peintre composaient la messe funèbre qu'on célébrait pour elle à Saint-Germain-des-Prés, et lorsque, avant le commencement du service, les orgues firent entendre l'andante de la *Symphonie en la* qui avait si souvent enthousiasmé Flandrin, c'était sous la main du compagnon des anciens jours que résonnait en face de la mort ce souvenir des chères émotions de la jeunesse et de la vie!

A l'époque où ce pieux hommage à une mémoire bienaimée était rendu par celui des deux artistes qui devait survivre à l'autre pendant trente-deux années encore, une égale période de temps venait de s'écouler durant laquelle Ambroise Thomas s'était progressivement élevé à l'une des premières places parmi les compositeurs français nés depuis le commencement du siècle. Déjà, pendant son sé-

jour à Rome, il avait bien justifié les espérances que les juges officiels de son talent avaient pu concevoir ; déjà il avait mérité et obtenu les éloges de l'Académie qui dans les *envois* du jeune pensionnaire s'était plu à signaler, — ce sont les termes mêmes des *Rapports* annuels, — tantôt une « mélodie neuve sans bizarrerie, expressive sans exagération, une harmonie toujours correcte et une instrumentation écrite avec élégance et pureté »; tantôt les mérites d'un artiste qui, « parvenu à ce point, déclarait-elle en 1836, « n'a plus à compter que sur la constance de ses efforts ». Et l'Académie ajoutait : « Puissent bientôt s'ouvrir pour lui les portes si difficiles du théâtre ! »

Le vœu ne tarda pas à se réaliser. En 1837, le premier ouvrage dramatique d'Ambroise Thomas, *la Double échelle*, opéra-comique en un acte, était représenté à Paris avec un succès que devaient à peine épuiser deux cents représentations consécutives. Dans le cours des douze années suivantes, six autres partitions écrites pour la même scène, — sans compter deux opéras, chacun en deux actes, et deux ballets, la *Gypsy* et *Betty*, représentés à l'opéra, — six ouvrages, dis-je, plus ou moins développés, mais à peu près du même genre que le premier (1) avaient, coup sur coup, valu au nom du jeune compositeur une notoriété que la vogue du plus récent et du plus brillant d'ailleurs de ces ouvrages, *le Caïd*, allait encore étendre et confirmer.

Dans ces diverses productions, toutes si exactement

(1) *Le Perruquier de la Régence* (1838), *le Panier fleuri* (1839), *Carline* (1840), *Angélique et Médor* (1843), *Mina* (1843), *le Caïd* (1849).

conformes à leur titre d'opéras-comiques, dans ces comédies lyriques proprement dites, Ambroise Thomas, il est vrai, n'avait encore fait que continuer à sa manière la tradition suivie en France depuis Dalayrac jusqu'à Boïeldieu, et depuis celui-ci jusqu'à Auber. Quelque peu italianisée sans doute quant aux formes sous l'influence des exemples de Rossini et, d'une autre part, élargie dans le sens de l'expression dramatique par les derniers ouvrages d'Hérold et par certains ouvrages d'Halévy, cette tradition obstinément française n'en avait pas moins prévalu dans notre école au temps de la monarchie de Juillet, aussi bien que sous les régimes précédents. Pour en démontrer la permanence à cette époque, ne suffirait-il pas de rappeler trois des opéras-comiques les plus populaires d'Auber représentés de 1830 à 1838 : *Fra Diavolo*, *l'Ambassadrice* et *le Domino noir*, sans compter ceux de même origine qui ont suivi?

Il est de mode depuis quelque temps dans un certain public de faire ou de paraître faire assez bon marché de ces œuvres charmantes et d'afficher, au nom de « l'idéal nouveau » importé de l'étranger, une sorte de dédain pour la valeur esthétique des intentions qu'elles expriment. Avant tout, est-ce juste ou, seulement même, est-ce prudent? Est-on bien sûr que, en musique comme ailleurs, ce que nous sacrifions aujourd'hui si délibérément du passé ne renaîtra pas quelque jour, — et quelque jour prochain peut-être, — pour démentir, au profit des victimes mêmes de nos disgrâces, plus d'une de nos prédilections actuelles? Ne saurait-on, en tout cas, concilier les hommages à nos devanciers avec ceux auxquels nos contempo-

rains peuvent avoir droit, au lieu de n'exalter les uns qu'à la condition de déprécier aussi passionnément les autres, comme si nous étions possédés de la double manie d'élever à tout propos des statues et d'en abattre?

Quoi qu'il en soit, l'art tel qu'Ambroise Thomas le pratiquait à l'époque où il s'inspirait le plus directement, à ce qu'il semble, des principes et des exemples d'Auber, cet art aimable avant tout et ne faisant pas difficulté de paraître tel, cette bonne grâce enfin d'un esprit réservé jusque dans l'enjouement, sincère jusque dans la fantaisie, — tout cela ne résultait pas seulement, tant s'en faut, de dons une fois reçus et qu'il n'y avait plus pour le possesseur qu'à exploiter au jour le jour. Une science solide, acquise dans le commerce assidu des maîtres anciens, même les plus sévères, se cachait sous ces dehors d'élégance facile, et je m'autoriserai de l'opinion des meilleurs juges en pareille matière pour constater que, dès cette époque, la plume d'Ambroise Thomas avait cette irréprochable correction qui caractérise tout ce qui en est sorti plus tard. Si moderne qu'en fût le tour, la langue musicale employée par le compositeur provenait donc en réalité d'un fond classique, — j'entends d'un respect convaincu pour ces savantes règles qui dirigent l'imagination sans la contraindre et qu'un artiste digne de ce nom s'applique à observer aussi soigneusement qu'il se garde d'en exagérer l'emploi jusqu'au pédantisme.

Que si pourtant cette modération même avait aux yeux de quelques-uns l'apparence d'une doctrine insuffisante ou le tort de contredire à certaines prétentions actuelles; s'il se trouvait, à l'heure où nous sommes, des esprits un

peu plus austères que de raison pour demander compte de sa bonne humeur et de sa verve comique à l'auteur de la *Double échelle,* du *Panier fleuri* ou du *Caïd,* — ne seraient-ils pas plus malvenus encore à contester la poésie du sentiment, la grâce mélancolique dont sont empreints d'autres ouvrages postérieurs à ceux que je viens de rappeler : *le Songe d'une nuit d'été,* par exemple, *Raymond, Psyché,* enfin cette *Mignon* qui, même avant l'apparition d'*Hamlet,* devait irrévocablement classer Ambroise Thomas parmi les maîtres?

Était-ce donc que dans ce renouvellement de son talent, dans cette seconde manière si l'on veut, Ambroise Thomas allât jusqu'à se démentir lui-même? Loin de là, fort heureusement pour lui et pour nous. Quelque naturellement porté qu'il fût à rendre pleine justice à des talents rivaux ou différents du sien, — car il avait ce rare mérite de savoir admirer, et admirer de tout son cœur ceux-là mêmes dont plus d'un à sa place n'eût pas manqué de se montrer jaloux, — jamais il ne lui vint à l'esprit de se faire leur imitateur. Quelque empressement qu'il eût mis à reconnaître la puissance d'imagination de Berlioz bien avant que le public y voulût croire, à applaudir aux premiers témoignages de l'ardent et insinuant génie de Gounod comme il avait estimé à leur prix les inspirations un peu archaïques et les fins procédés de Reber, — il n'en sentait pas moins le besoin avant tout d'user, aussi bien que par le passé, de ses ressources et de ses facultés propres. Seulement, le caractère des tâches qu'il était appelé désormais à remplir avait changé. En raison même des sujets donnés, — les uns à peu près historiques, les autres empruntés au roman ou à la fable, — le style du composi-

teur devait forcément s'élever, se diversifier tout au moins, sans rien perdre pour cela de sa clarté originelle et de sa franchise accoutumée. C'est à ce progrès relatif que tendent les efforts poursuivis par Ambroise Thomas dans les six opéras-comiques, ou plutôt, — pour employer la locution italienne, — dans les six opéras de *mezzo carattere* qu'il fit représenter, après le *Songe d'une nuit d'été*, entre les années 1850 et 1860 (1).

Ici l'expression musicale est, sinon plus châtiée que dans les ouvrages précédents, au moins, suivant les cas, plus passionnée ou plus pénétrante, parce que les caractères de l'action ou les sentiments des personnages mis en scène ont eux-mêmes plus de portée morale ou de poésie; mais l'originalité intime, mais la marque personnelle du compositeur n'en demeure pas pour cela moins sensible. Pour ne rappeler que cet exemple entre bien d'autres, n'était-ce pas à Ambroise Thomas, et à lui seul, qu'il appartenait d'écrire ce petit chef-d'œuvre de vivacité dans l'invention et d'élégance exquise dans les formes, — le chœur de Nymphes railleuses par lequel s'ouvre le deuxième acte de *Psyché?*

Cependant, si peu équivoques qu'eussent été jusqu'alors les preuves faites et les succès obtenus par Ambroise Thomas, le moment pour lui n'était pas venu encore, comme il était récemment venu pour Gounod avec *Faust*, de donner pleinement sa mesure, de s'affirmer une fois

(1) *Raymond* ou *le Secret de la Reine* (1851), *la Tonelli* (1853), *la Cour de Célimène* (1855), *Psyché* (1857), *le Carnaval de Venise* (1857), *le Roman d'Elvire* (1860).

pour toutes, en un mot de se résumer dans une œuvre qui achèverait de définir les caractères particuliers de son talent et d'en consacrer l'autorité. Bien plus : ce ne fut qu'après s'être tenu pendant six années éloigné du théâtre qu'il y reparut en 1866; en sorte que cette période d'oisiveté apparente serait inexplicable, s'il ne convenait au fond d'y voir une période de recueillement durant laquelle Ambroise Thomas s'était studieusement préparé à la double et décisive victoire que devaient lui procurer *Mignon* à l'Opéra-Comique et, à quinze mois seulement d'intervalle, *Hamlet* à l'Opéra.

Est-il besoin, Messieurs, d'insister ici sur ces deux chefs-d'œuvre du maître et de signaler une fois de plus ce qu'ils contiennent d'ampleur dramatique ou de grâce élégiaque, d'énergie quand il le faut, mais d'énergie sans violence et, plus fréquemment encore, de charme sans afféterie ? Chacun sait cela de reste; chacun a rendu et continue de rendre hommage à l'art inspiré de haut auquel on doit ces deux beaux ouvrages. Il suffira de rappeler la permanence si exceptionnelle de la faveur attachée à l'un par le public de toutes les classes, et les applaudissements, unanimes aussi, que l'autre retrouve chaque fois qu'il reparaît à Paris sur la scène de l'Opéra. Quant aux théâtres lyriques des principales villes de France ou à ceux des pays étrangers, *Mignon* et *Hamlet* figurent d'année en année, et toujours en première ligne, sur leur répertoire habituel. En dépit des tentatives poursuivies depuis un quart de siècle dans un sens tout différent, d'un bout à l'autre de l'Europe les préférences de l'opinion restent acquises aux deux œuvres maîtresses d'Ambroise Thomas. Comme

le *Faust* et la *Mireille* de Gounod, comme d'autres œuvres que je ne puis nommer ici en face des maîtres qui les ont produites, elles ne semblent pas près, Dieu merci, de céder la place à leurs prétendues rivales.

Si d'ailleurs, aux yeux de tous, *Mignon* et *Hamlet* marquent le point culminant de la carrière musicale d'Ambroise Thomas, ces deux ouvrages en réalité n'en marquent pas le terme, puisqu'ils ont été suivis d'un autre aussi important par les proportions, aussi méritoire peut-être, — au moins dans quelques-unes de ses parties, — *Francoise de Rimini*, représentée pour la première fois à l'Opéra en 1882 et, sept ans plus tard, d'un ballet, *la Tempête*, — sans compter un très piquant opéra-comique en un acte, *Gille et Gillotin*, écrit depuis longtemps, il est vrai, mais mis au théâtre seulement en 1874, presque à l'insu, en tout cas sans l'assentiment préalable du compositeur. En outre, s'il fallait justifier Ambroise Thomas de son infécondité relative après la production de ses deux œuvres principales, n'en trouverait-on pas une explication suffisante dans les fonctions que, à partir de la seconde moitié de l'année 1871, il remplit comme directeur du Conservatoire?

Avant d'être appelé à remplacer Auber à la tête de ce grand établissement, Ambroise Thomas y avait été un des trois professeurs de composition musicale, et, parmi les élèves sortis de sa classe, huit déjà s'étaient succédé à la Villa Médicis, en attendant que deux d'entre eux obtinssent un jour, et à si juste titre, l'honneur de siéger auprès de lui à l'Académie des beaux-arts (1). La sûreté de ses

(1) M. Jules Massenet et M. Théodore Dubois.

enseignements aussi bien que sa bonté toute paternelle pour ceux dont il dirigeait les études, la confiance qu'inspiraient à ses collègues du Conservatoire la droiture de son caractère et la souplesse d'une intelligence sans parti pris exclusif, sans préventions d'aucune sorte, enfin la haute importance que lui avaient donnée ses œuvres personnelles, — tout le désignait au choix qui fut fait de lui sous le gouvernement de M. Thiers. Rappelons en passant que, dans des circonstances récentes, l'artiste avait ajouté à ses titres professionnels les témoignages, bien honorables aussi, de son patriotisme et de son courage. Pendant toute la durée du siège de Paris, il s'était imposé aux remparts un service dont son âge aurait pu l'exempter; pendant les plus sinistres jours de la Commune, il sut dérober à l'outrage d'un semblant d'adoption par les Masaniellos d'alors la gloire de l'auteur de la *Muette* et procurer secrètement un asile dans les caveaux d'une église à ses restes menacés d'être promenés à l'ombre du drapeau rouge, comme un trophée de la démagogie.

D'une durée moins longue en fait que celle du pouvoir exercé par Auber de 1842 à 1871, le Directorat d'Ambroise Thomas laissera peut-être des traditions plus vivaces, en tout cas les souvenirs d'un dévouement au devoir plus continu. Auber, la plupart du temps, ne se contentait-il pas de remplir, avec le prestige d'ailleurs et l'élégante urbanité qui lui étaient propres, ce qu'on pourrait appeler l'extérieur de ses fonctions? S'il ne manquait jamais de faire acte de chef là où il s'agissait de pourvoir à des vacances survenues dans le personnel enseignant ou

de paraître dans les occasions publiques, en revanche ne se désintéressait-il pas assez volontiers des affaires quotidiennes de la maison? Aux yeux de son successeur au contraire, rien ne semblait au-dessous de la tâche qu'il avait acceptée. Il n'était pas jusqu'aux séances consacrées aux examens des élèves les moins avancés ou même aux examens d'entrée qu'il ne tînt à présider en personne. A plus forte raison, tout ce qui intéressait les études supérieures, les mesures générales à maintenir ou à prendre au profit de la discipline ou en vue du progrès, — tout cela était-il l'objet constant de sa sollicitude. Invariablement fort d'ailleurs du crédit attaché à son nom auprès des divers ministres qui se succédaient, aidé, à l'intérieur du Conservatoire, par l'affectueux dévouement d'un homme qui était pour lui un conseiller de tous les instants et comme une seconde conscience (1), Ambroise Thomas vit, pendant vingt-quatre ans, son règne se poursuivre sans graves secousses, sinon sans quelques difficultés parfois : règne dont personne n'eut à souffrir, dont beaucoup au contraire ont éprouvé les bienfaits et, par cela même, bien conforme aux antécédents du maître, à cette droiture, à cette bienveillance innée qu'attestent tous les actes de sa vie, et dont il convient au moins d'associer les souvenirs à ceux que sa mémoire commande à d'autres titres.

La vie d'un artiste en effet n'est pas tout entière dans les œuvres de son talent. Celles-ci peuvent exercer une influence d'autant plus persuasive que l'on aura été mieux

(1) M. Émile Réty, secrétaire général du Conservatoire.

informé des coutumes et du caractère de l'homme qui les a faites. Pour ne prendre que des exemples contemporains, l'élévation de la pensée et la fierté du style que l'on admire dans les œuvres d'Ingres n'empruntent-elles pas un surcroît de puissance de leur conformité même avec l'austère dignité de la vie privée du maître, avec son dédain absolu des ruses ou des capitulations, avec son invincible obstination enfin à pratiquer sa foi à tous risques et à la proclamer en toute occasion sans merci ? Les habitudes de recueillement au contraire et la mansuétude d'Hippolyte Flandrin n'achèvent-elles pas d'expliquer la grâce calme et l'onction que respirent ses chastes peintures? Sous des formes différentes et dans un autre ordre de faits, le même accord existe entre ce qu'Ambroise Thomas a été et ce qu'il a produit. Tout chez lui procédait d'un fond de sincérité inaltérable. De là, cette bonne grâce sans apprêt qu'il apportait déjà, au temps où il était pensionnaire de l'Académie de France, non seulement dans les ateliers de ses camarades, mais jusque dans le brillant et très mondain salon d'Horace Vernet, alors directeur. Je me souviens que, dans la familiarité d'un langage qu'il me sera permis de reproduire même ici, un des compagnons de sa vie à la Villa Médicis comparait les inclinations d'Ambroise Thomas à vingt ans et sa naïve confiance dans les gens aux heureux instincts d'un de ces jeunes chiens de race qui s'accommodent à première vue de ceux qu'ils approchent, et qui, aussi naturellement portés à se faire aimer d'eux qu'à les aimer, les gagnent par la franchise même de leur bon vouloir et par les simples caresses de leurs bons regards.

Très exacte à l'origine, la comparaison, même beaucoup plus tard, n'avait pas perdu tout à fait sa justesse. Sans doute, l'âge et l'expérience de la vie avaient amené pour Ambroise Thomas plus d'une désillusion; sans doute, il avait peu à peu appris à se corriger, à se défendre tout au moins des entraînements primitifs de sa bonté : malgré tout, quelque chose subsista toujours chez lui de sa candeur et de sa facilité juvéniles. Même alors que les habitudes volontiers expansives du jeune homme étaient devenues, à l'âge de la maturité, des habitudes plus réservées et plus prudentes, même alors qu'une certaine mélancolie, une certaine somnolence même par moments, semblait avoir succédé à la sereine confiance des anciens jours, — en face d'Ambroise Thomas à toutes les époques, il suffisait aux uns pour le retrouver, aux autres pour le connaître, d'entendre sa parole si invariablement bienveillante ou seulement d'interroger son regard jusqu'à la fin si limpide et si doux.

Quel est, — je ne dirai pas parmi les amis ou les confrères du maître, mais même parmi les gens qui, dans quelque circonstance que ce soit, ont eu affaire à lui, — quel est celui qui, dans ses actes ou dans son langage, a pu jamais soupçonner une arrière-pensée de politique égoïste, un calcul d'humilité hypocrite ou, à l'égard d'autrui, le moindre sentiment d'injustice ou d'envie? Sans doute, équitable envers lui-même comme il l'était envers tous, il ne pouvait, si modeste qu'il fût, fermer les yeux à ses mérites personnels et en méconnaître de parti pris la valeur; mais nul plus que lui n'a ignoré ces joies féroces de l'amour-propre humain qui semblent parfois avoir desséché le

cœur ou, tout au moins, oblitéré la conscience. N'at-il pas d'ailleurs trouvé largement sa récompense dans le respect unanime qu'inspira sa personne et, — privilège peut-être plus exceptionnel encore ! — dans la prédilection si constante que le public témoigna pour ses œuvres ?

Il est rare que la carrière d'un compositeur, quand elle se prolonge jusqu'à une vieillesse avancée, demeure invariablement en crédit et que les applaudissements qui en avaient signalé le début ou une phase particulière se continuent aussi vifs, alors que le moment est venu d'en pressentir la fin. Dans le domaine de la musique plus qu'ailleurs, la mode a des révolutions rapides, le public des démentis bien complaisants aux faveurs que naguère il songeait le moins à marchander. Les dernières années d'Ambroise Thomas n'ont été heureusement ni exposées à ces attaques des partis, ni attristées par ces revirements de l'opinion. On pourrait dire au contraire qu'elles n'ont servi qu'à confirmer auprès de tous la longue autorité du maître, ou plutôt à la rajeunir par des hommages plus éclatants que jamais. Qui ne se rappelle, — fait unique dans l'histoire de la musique théâtrale, au moins en France ! — cette millième représentation, du vivant et en présence de l'auteur lui-même, d'un des ouvrages qu'il avait écrits : de cette *Mignon,* encadrée pour la circonstance dans des fragments d'autres œuvres de même origine ? Lequel de ceux qui assistaient à cette solennité si extraordinaire et si émouvante, lequel ne ressent encore par le souvenir l'admiration attendrie, le frisson de respect dont il fut saisi en face de l'homme comblé d'ans et d'honneurs qu'on en-

sevelissait pour ainsi parler dans sa gloire avant l'heure, sans doute prochaine, où il n'appartiendrait plus qu'à la postérité?

Une autre fois, la célébration du centenaire de l'Institut de France fournissait à Ambroise Thomas, président de ce grand corps pour l'année 1895, une nouvelle occasion de recevoir les témoignages de la vénération qu'il inspirait à ses confrères des cinq Académies, en même temps qu'à la foule d'élite conviée par eux à des fêtes où il figurait en première ligne. Vous savez, Messieurs, avec quelle dignité votre président s'acquitta d'une tâche d'autant plus délicate qu'elle exigeait tout ensemble plus de discrétion dans le langage et plus de fierté, au fond, dans les sentiments à exprimer au nom de tous.

Enfin, au commencement de l'année même où nous sommes, Ambroise Thomas n'était-il pas l'objet d'une ovation plus significative encore que les précédentes, parce qu'elle n'avait été cette fois préméditée par personne et que, grâce à la résurrection inopinée de ce qui semblait avoir péri, elle réparait, sinon une injustice sciemment commise, au moins un apparent oubli? Je veux parler de l'enthousiasme avec lequel, dans un concert donné à l'Opéra le dimanche 19 janvier 1896 et renouvelé le dimanche suivant, on accueillit le prologue de cette *Francoise de Rimini* écartée depuis près de vingt ans du théâtre et dont l'insuccès à l'origine avait entraîné du même coup celui de la partie servant d'introduction : page bien digne d'être conservée pourtant, la plus fortement inspirée peut-être, la plus noble qu'Ambroise Thomas ait écrite, et dans laquelle, suivant l'expression d'un de vous, Messieurs, il a su

« mêler le miel de Virgile aux âpres saveurs de Dante (1) ».

Pour la plupart des auditeurs de cette grande œuvre, ce fut une révélation; pour ceux qui l'avaient autrefois entendue, une occasion inespérée de retrouver leurs anciennes impressions; pour le maître lui-même, un dédommagement magnifique aux regrets qu'avait pu lui causer la disparition d'un pareil ouvrage et aux inquiétudes dont il n'avait pu se défendre lorsque, après un si long intervalle, on eut la pensée de rendre cet ouvrage à la scène de l'Opéra. Aussi fut-il bouleversé par la violence écrasante de ce succès inattendu, de ce triomphe dont il était le témoin caché dans un coin obscur de la salle. On finit par l'y découvrir, et de toutes parts aussitôt on l'applaudit avec un redoublement de transports. L'émotion qu'il en ressentit était trop vive : elle épuisa ses dernières forces. Quelques jours plus tard il succombait, mais après avoir recouvré tout son calme et s'être retrouvé devant la mort à laquelle, dès les premiers instants, il avait voulu se préparer en chrétien, aussi simple qu'il l'avait été dans tout le cours de sa carrière en face des événements heureux ou des épreuves.

Entouré des siens, la main dans la main de celle à qui il avait donné son nom et qui reste aujourd'hui si pieusement dévouée à sa mémoire, il avait attendu le moment suprême confiant et résigné : il s'éteignit en paix avec lui-même, comme il l'avait été toujours avec tous. Ses funérailles auxquelles assistait une foule immense et respectueusement émue, eurent lieu, le 22 février de cette année, par

(1) M. Massenet, *Discours aux funérailles d'Ambroise Thomas* (22 février 1896).

un jour de soleil presque printanier, comme il convenait au chantre harmonieux de *Mignon*, comme il convenait aussi aux souvenirs qu'il laissait à ses amis, aux espérances secrètes et aux pensées que chacun d'eux portait en soi. Pensées de deuil profond certes, mais d'un deuil sans révolte, sans amertume même, parce que la longue vie qui venait de finir avait été d'un bout à l'autre exceptionnellement féconde et heureuse ; parce que celui qui l'avait menée nous léguait les exemples d'une honnêteté d'âme aussi haute que l'avait été l'influence exercée par ses talents ; parce que enfin, comme Bossuet l'a dit d'un de ses contemporains illustres, en même temps qu'il s'était « attaché les esprits », Ambroise Thomas « avait eu » et mérité d'avoir « les cœurs ».

www.ingramcontent.com/pod-product-compliance
Lightning Source LLC
Chambersburg PA
CBHW030130230526
45469CB00005B/1889